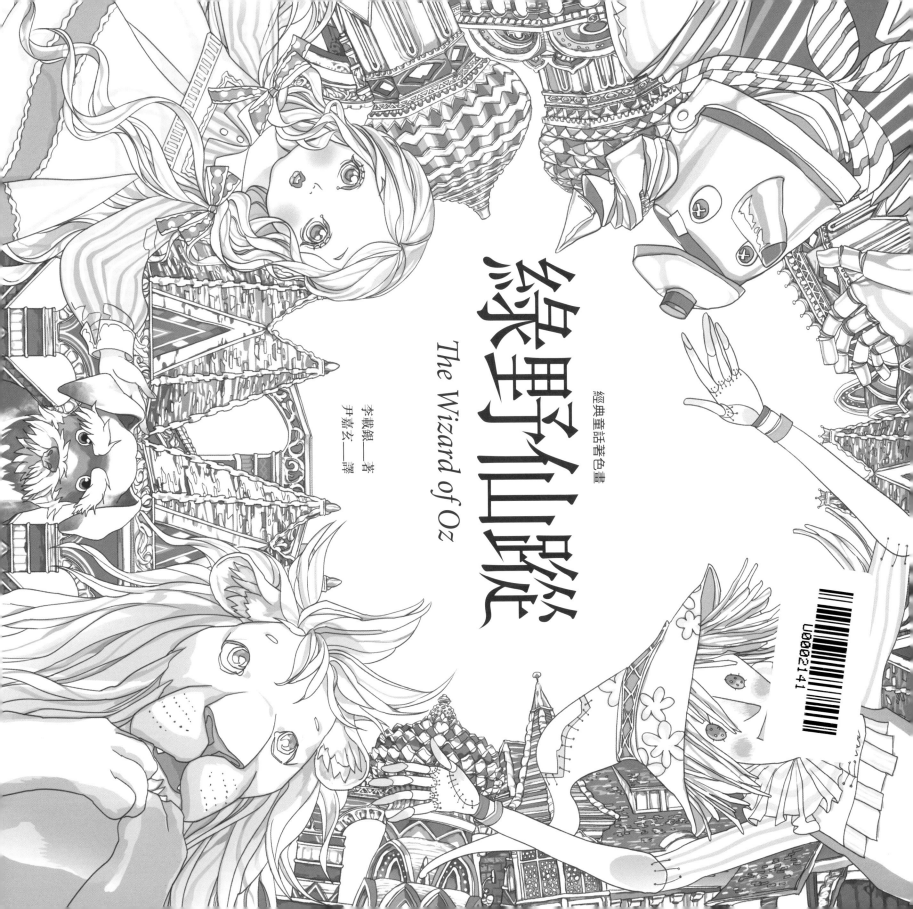

一起來 樂012
經典童話著色畫：綠野仙蹤
오즈의 마법사

作　　者　李載銀 (이재은)
譯　　者　尹嘉玄
責任編輯　蔡欣育
美術設計　The Midclik
製作協力　楊惠琪
選書企劃　蔡欣育
社　　長　郭重興
發行人兼出版總監　曾大福

編輯出版　一起來出版
發　　行　遠足文化事業股份有限公司
網　　址　www.bookrep.com.tw
地　　址　23141新北市新店區民權路108-2號9樓
客服專線　0800-221029
傳　　真　02-86611891
郵撥帳號　19504465
戶　　名　遠足文化事業股份有限公司
法律顧問　華洋法律事務所 蘇文生律師

初版一刷　2015年8月
定　　價　300元

國家圖書館出版品預行編目(CIP)資料

經典童話著色畫：綠野仙蹤 / 李載銀著 ; 尹嘉玄譯. -- 初版. --
新北市 : 一起來出版 : 遠足文化發行, 2015.08
　面 ; 公分. -- (樂 ; 12)
ISBN 978-986-90934-6-0(平裝)

1.插畫 2.繪畫技法

947.45　　　　　　　　　　　104011734

這本書是

的

The Wizard of Oz
綠野仙蹤

全書由十四篇集結而成的《綠野仙蹤》，是結合動畫作家富蘭克‧鮑姆（Lyman Frank Baum）的文字與插畫家威廉‧丹斯洛（W. W. Denslow）的插畫，於一九○○年出版的童話故事。雖然至今已有一百一十五年之久，卻仍是美國引以為傲的童話故事，並深受全球讀者喜愛。此外，在電影與歌劇等領域也經常重現經典，更被文學、歷史學家、經濟學家們評為有趣的研究主題。

學者們認為，《綠野仙蹤》其實是用隱喻的手法，表現了十九世紀末在美國所發生的金本位制與銀本位制相關政治鬥爭，是一本帶有諷刺意味的故事。東方女巫可以看作是銀行，小矮人們是農民與工廠勞動階級，北方女巫是人民黨，銀鞋是銀本位制，奧茲大帝是美國總統威廉‧麥金利（William McKinley），黃磚是金本位制，稻草人是農民，錫樵人是工廠勞動者，獅子則可看成是象徵著美國政治家威廉‧詹寧斯‧布萊恩（William Jennings Bryan），不過，也有人認為西方女巫才是支持金本位制的美國總統威廉‧麥金利（William McKinley）。

為了得到愛、勇氣、智慧而出發的朋友們，以及一心想要回家的桃樂絲，他們的冒險故事本身，其實已經足以讓小朋友們愛上這個童話故事。

現在不妨就用自己喜歡的顏色，將這充滿冒險、愛與友誼的美麗童話故事重新再現吧！

在美國堪薩斯州大草原上有一間小木屋，裡面住著叔叔、嬸嬸、小狗托托和桃樂絲。有一天，可怕的龍捲風來了！龍捲風將躲藏著桃樂絲與托托的小木屋整個吹起到空中，被龍捲風嚇得渾身頭暈身頭抖的桃樂絲與托托，在床上不知不覺地睡著了。突然砰一聲，屋子掉落在一片從未見過的美麗森林當中。看到盛開的花朵，結著一串水果的樹木，以及閃爍著金光的小溪流，突然看見眼前三名戴著藍帽、身穿藍衣、腳穿長靴的男子，和頭戴白帽，身披閃爍星星斗蓬的魔法師！」

這美不勝收的場景而渾然忘我的桃樂絲，突然看見眼前三名戴著藍帽、身穿藍衣、腳穿長靴的男子，和頭戴白帽，身披閃爍星星斗蓬的魔法師！」

女巫的老奶奶。

「讓我們熱烈歡迎殺死東方壞女巫的魔法師！」

「什麼？我才沒有殺人。還有，我想要回提薩斯州。」

「是魔法師妳的房子壓死了壞女巫，非常謝謝妳的幫助。」

果然從桃樂絲的小木屋一角，可以看見一隻穿著閃爍銀鞋的女巫腳。

「這雙銀鞋以後就是妳的了。」

北方女巫將帽子放在鼻尖上，唸了一段咒語，於是帽子變成了石板，寫著

「將桃樂絲送往翡翠城」。

「桃樂絲，妳必須去翡翠城找找偉大的魔法師奧茲大帝。」

「那我要怎麼去呢？妳會和我一起去嗎？」

「不會，但我可以親吻妳，之後就不會有人敢欺負妳了，然後記得沿著

黃磚路走，就不會迷路，順利抵達翡翠城。」

他們為桃樂絲祈福後便消失。

獨自一人的桃樂絲，換了一身藍白色洋裝，戴上大大的粉紅帽，在籃子裡裝滿麵包，並用白紗布覆蓋。她穿上了女巫送的銀鞋，與托托一同出發上路。

燦爛的陽光灑落地面，鳥兒也在歌唱，還有路邊的藍色房屋，交織出一幅美麗圖畫。

昂首闊步的桃樂絲坐在路邊歇息，此時，圍籬外一片玉米田裡，有一個被掛在竹竿上的稻草人看見了桃樂絲，他對她眨下眼睛。

受到驚嚇的桃樂絲朝稻草人跑了過去。

「哈囉！天氣真好啊，但一整天要在這裡嚇嚇麻雀實在好無聊。」

「天啊，你會講話啊？那你怎麼不下來呢？」

「我自己沒辦法下來，除非妳願意幫我。」

接受桃樂絲幫助的稻草人，決定與她一同前往翡翠城，因為他想向偉大的魔法師奧茲大帝要一顆聰明的頭腦。

到了晚上，他們在一間森林裡的小木屋過夜。隔天，桃樂絲與稻草人沿著某處傳來的呻吟聲走去，他們看見了一個鐵錫做的樵夫。

「我在這裡喊了一年都沒有任何人願意幫我。」

「要怎麼幫你呢？」

「妳幫我往這些關節裡加滿油，應該馬上就會好了。」

桃樂絲趕緊從小木屋裡拿出汽油桶，幫錫鐵人加滿了油。

「你們是我生命中的恩人，不過，怎麼會來到這裡呢？」

「我想回到我的故鄉堪薩斯州，稻草人則是想要一顆聰明的頭腦，所以我們正準備去找偉大的魔法師奧茲大帝。」

「是嗎？那我也想要一顆心臟。」

「比起心臟，我還是要頭腦，因為來蛋即使有心臟，也會不知道怎麼使用。」

「我喜歡心臟，因為光有頭腦是不會幸福的。」

於是，錫鐵人也決定與他們一同出發前往翡翠城。

一行人在森林中的黃磚路上行走，忽然森林裡傳來了可怕的猛獸聲，一隻獅子跳出來準備要將托托吃掉。

「你這隻大獅子竟然連一隻小狗都不放過，真不知羞恥。」生氣的桃樂絲用力拍了一下獅子的鼻子。

「其實我是膽小鬼，但是其他動物都以為我很勇敢。」啜泣的獅子決定與大家一同出發，希望魔法師奧茲大帝可以給他勇氣。

多虧稻草人的智慧與錫鐵人的努力，一群朋友們在路上每每遇到困難才得以迎刃而解。然而，稻草人正當他們準備過河時，稻草人的竿子插進了河底使他動彈不得。

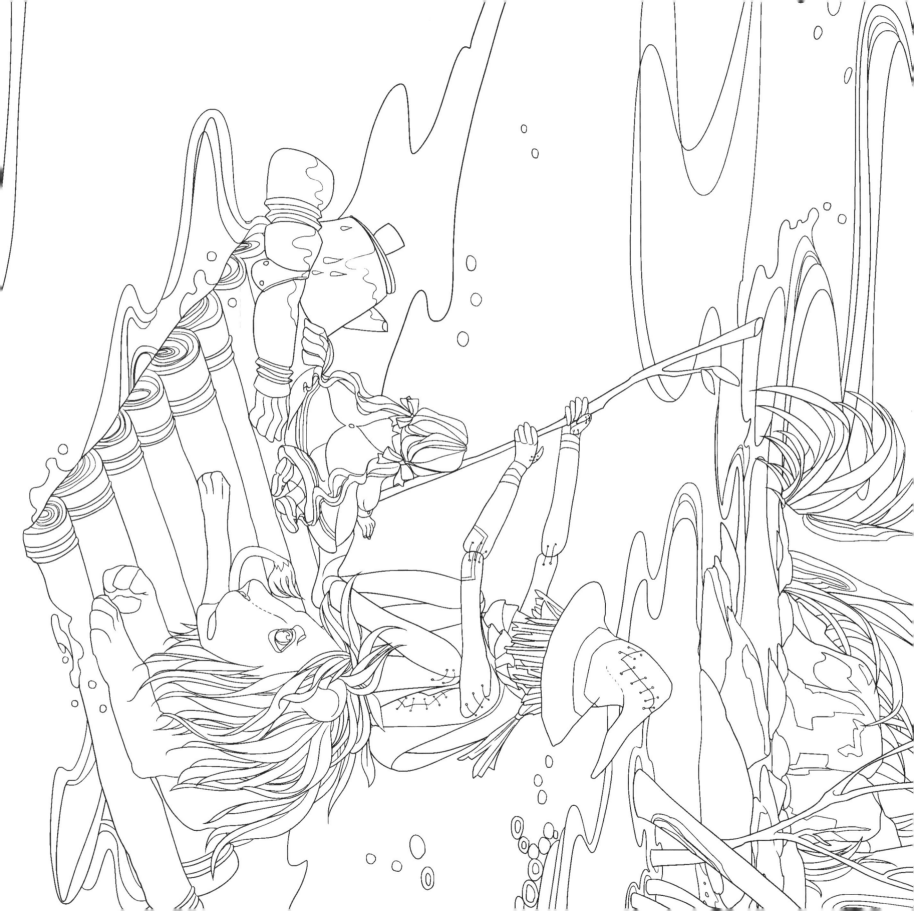

黃鶴看見一行人傷心地哭著，且聽完整起事件的來龍去脈後，黃鶴用牠的腳爪將稻草人從河水中一把抓起，帶回桃樂絲和朋友身邊。

終於再度重聚的一行人，帶著幸福的心情，走進了滿是盛開花朵的道路。

這次他們經過的是開著鮮紅花朵的花圃，但是才走到花圃中央，桃樂絲的眼睛已開始不自覺地逐漸閉闔。

「獅子，快跑！我們會想盡辦法把桃樂絲從這死亡花圃裡帶出去的，但你太大重了，我們搬不動你。」

於是獅子奮力向外奔跑，但終究還是在跑到接近花圃盡頭時，不支倒地睡著了。

沒能拯救獅子而難過不已的稻草人和錫鐵人，突然看見了正在被山貓追趕的野鼠。他們看野鼠可憐，決定伸出援手，結果原來那是一隻野鼠女王。野鼠女王為了感激他們的救命之恩，召集了一群野鼠，將獅子拾上拉車，從死亡花圃中拖了出來。

野鼠女王送了一個哨子給桃樂絲，隨即便消失了。

「不論什麼時候，只要妳吹這哨子，我們就會來幫妳。」

終於，桃樂絲一行人抵達了翡翠城。城內所有東西都是綠色的，人們也都身穿綠衣、頭戴綠色尖帽。

「我想見魔法師奧茲大帝，該往哪裡走呢？」

「沒有人見過他，他在宮殿內足不出城，而且他有時會變身成貓、精靈或大象。」

桃樂絲帶著大家抵達宮殿門口後，出現了一位除了帽子和衣服是綠色外，連皮膚也是綠色的守衛。

「我們要來見偉大的魔法師奧茲大帝。」

「如果你們向他許一些微不足道的願望，小心他是會將你們毀滅的。如果你們還是堅持要見他的話，就戴上這副綠色眼鏡吧。」

守衛打開了裝滿各種綠色眼鏡的箱子。

然後用一把金鑰匙開啟了另一扇城門。

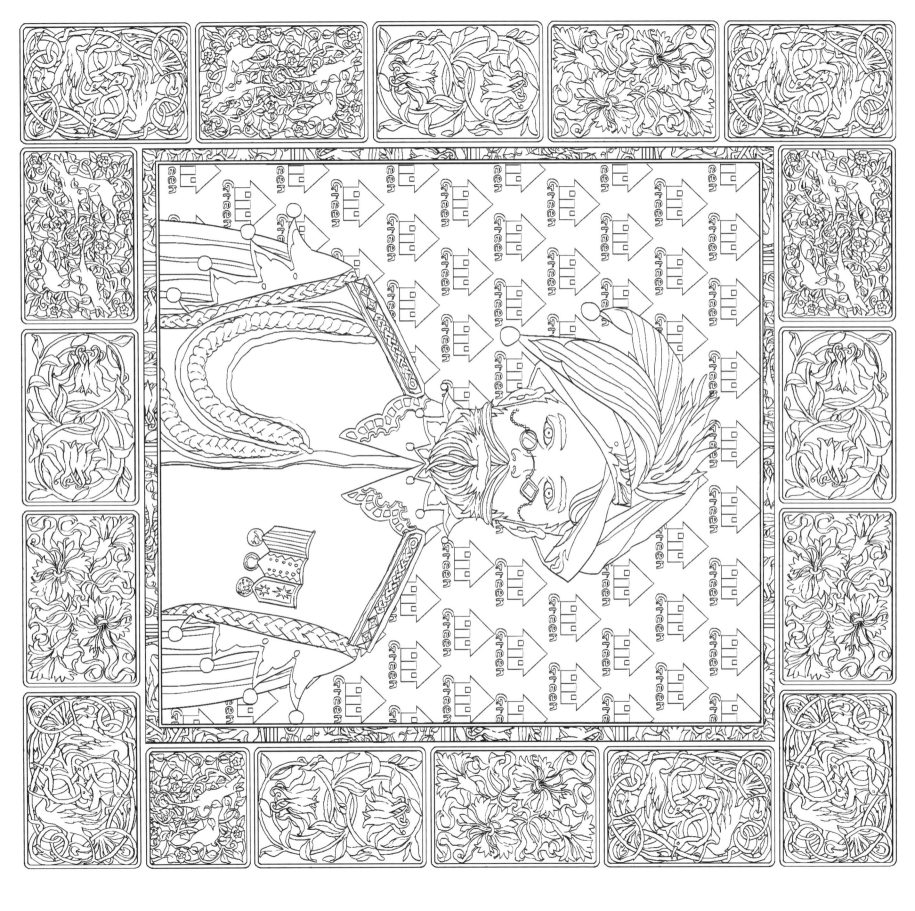

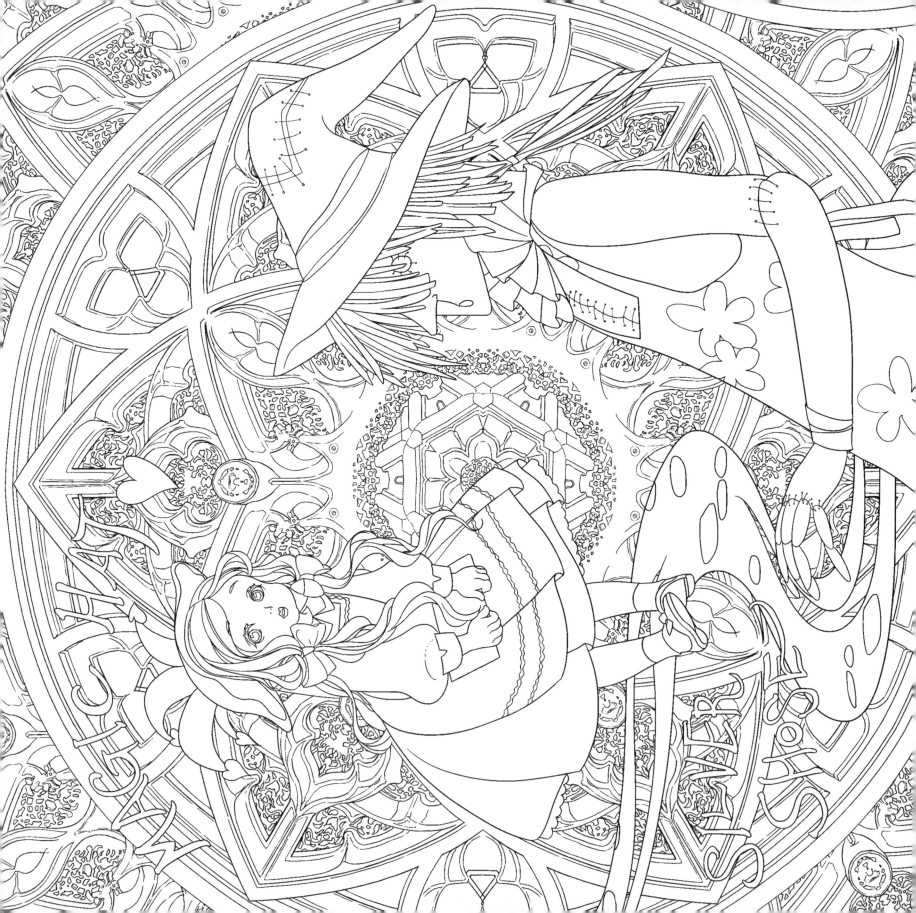

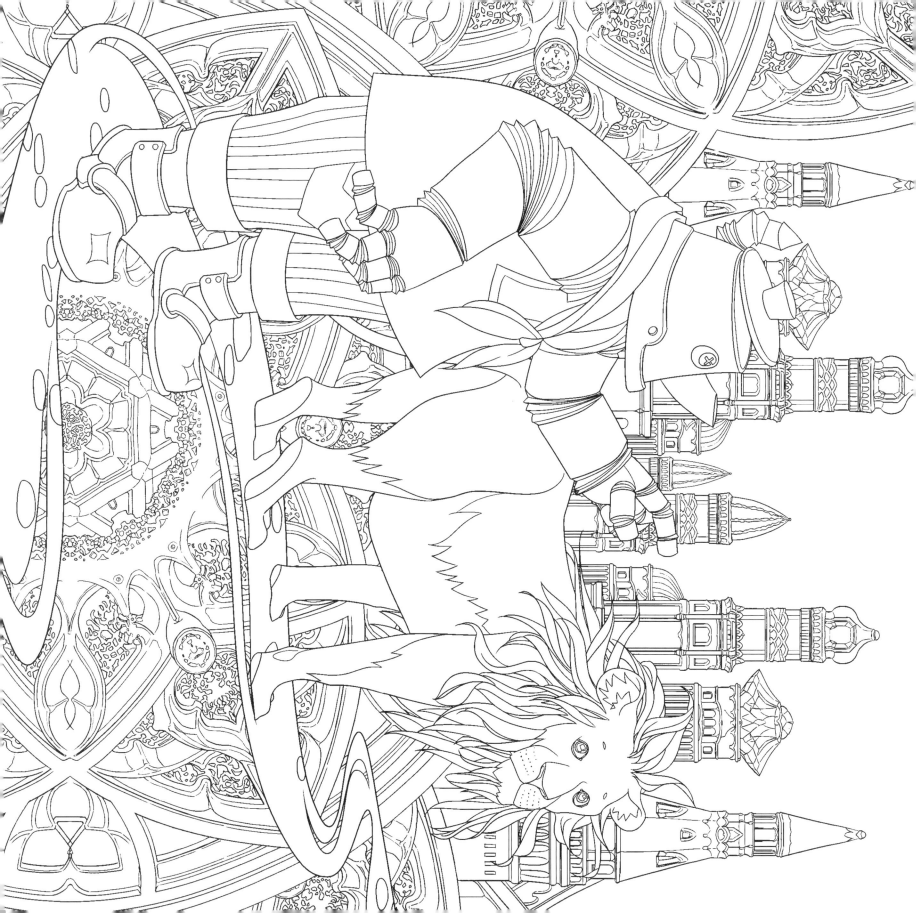

宮女們為桃樂絲穿上漂亮的綠色洋裝與綠色圍裙，桃樂絲換去的是一間鋪滿綠色翡翠裝飾的房間，然後在一張鑲綠色大寶石的椅子上，有著一顆大頭顱。

「妳為什麼找我？額頭上的唇印是誰的？銀鞋又是從哪裡得到的？」

「我叫桃樂絲，我想要回堪薩斯州。」

「如果妳能把西方壞女巫除掉，那我就把妳送回堪薩斯州。」

接著換稻草人進入房間，準備與奧茲大帝見面，他一進去看見的是一位有著美麗翅膀的女精靈。

「如果你能把西方壞女巫除掉，就給你頭腦。」

錫鐵人看見的則是一頭頭頂上有五隻眼睛，還有五隻細長手臂的犀牛怪獸。

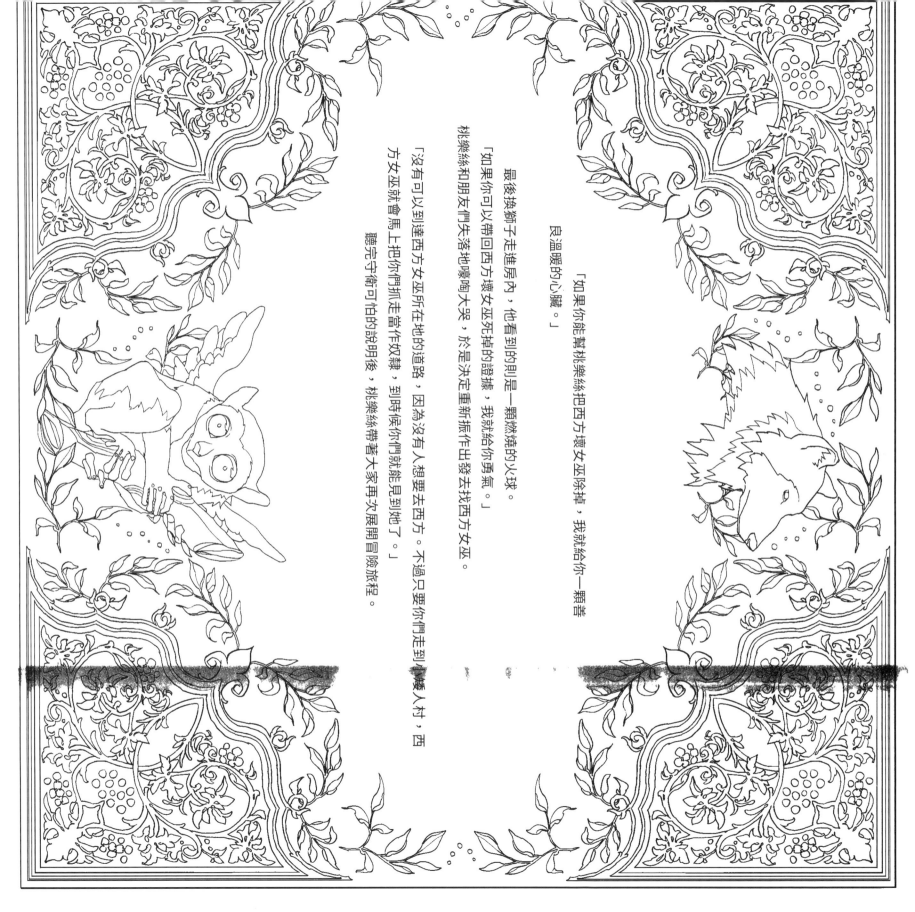

「如果你能幫桃樂絲把西方壞女巫除掉，我就給你一顆善良溫暖的心臟。」

最後換獅子走進房內，他看到的則是一顆燃燒的火球。

「如果你可以帶回西方壞女巫死掉的證據，我就給你勇氣。」

桃樂絲和朋友們失落地嚎啕大哭，於是決定重新振作出發去找西方女巫。

「沒有可以到達西方女巫所在地的道路，因為沒有人想要去西方。不過只要你們走到愛人村，西方女巫就會馬上把你們抓走當作奴隸，到時候你們就能見到她了。」

聽完守衛可怕的說明後，桃樂絲帶著大家再次展開冒險旅程。

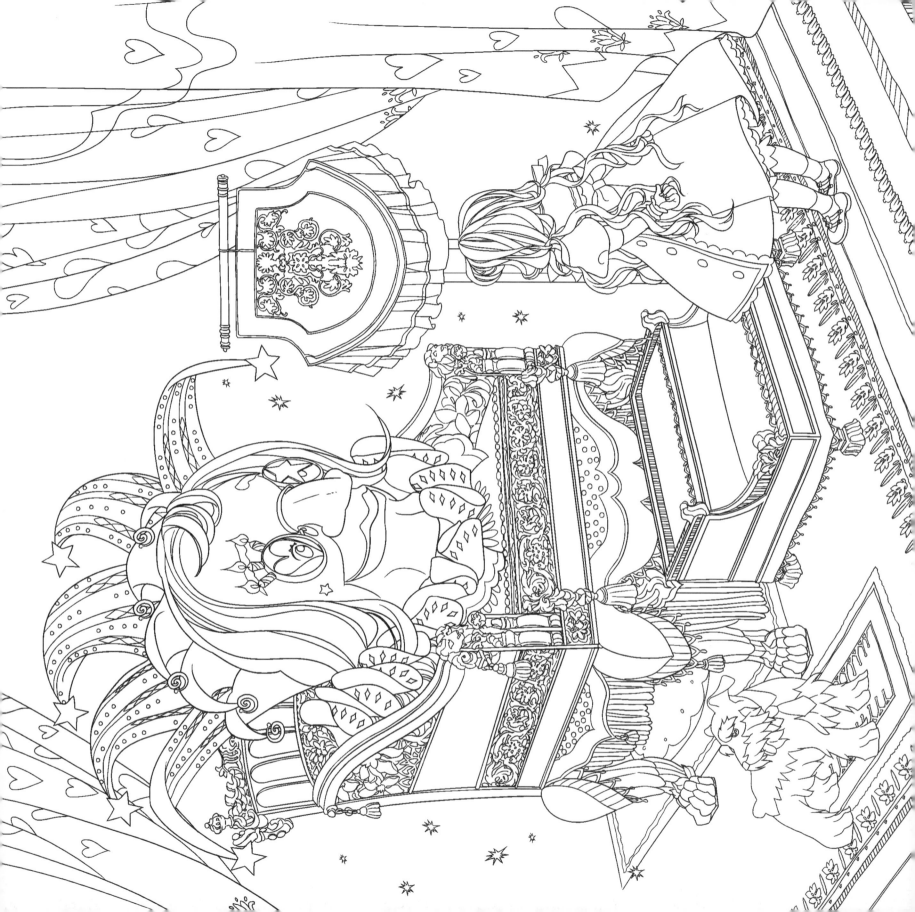

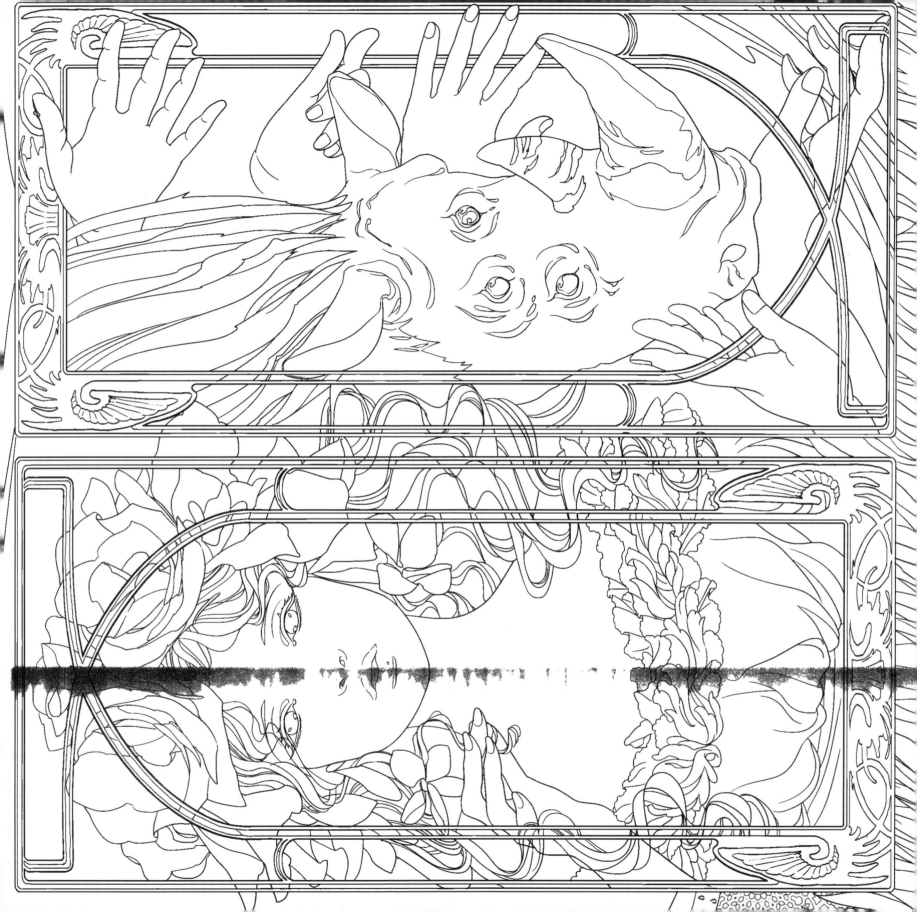

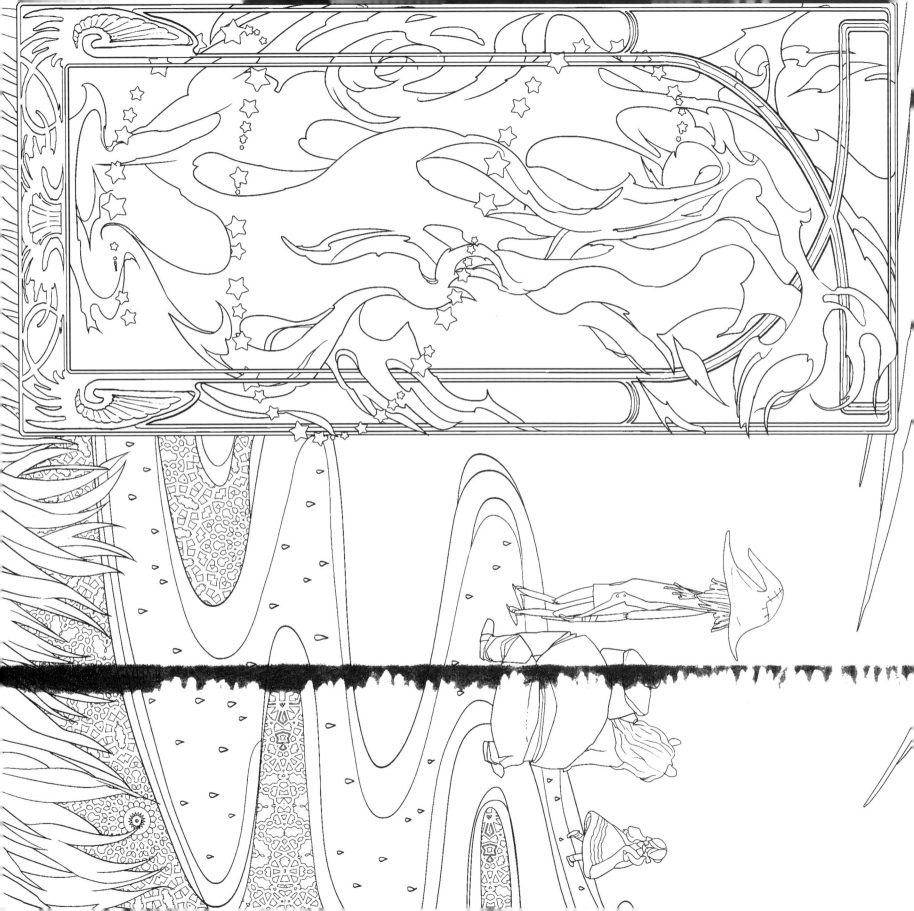

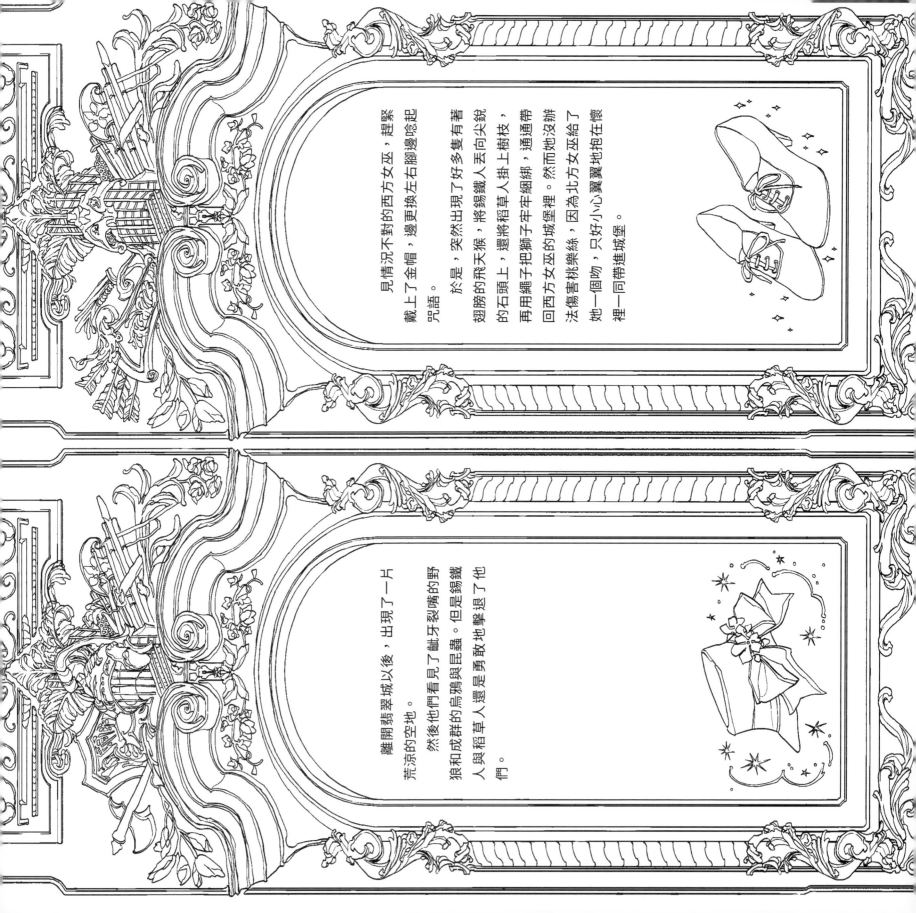

見情況不對的西方女巫，趕緊戴上了金帽，邊更換左右腳邊唸起咒語。

於是，突然出現了好多隻有著翅膀的飛猴，將錫鐵人丟向尖銳的石頭上，還將稻草人掛上樹枝，再用繩子把獅子牢牢綑綁，通通帶回西方女巫的城堡裡。然而她沒給法傷害桃樂絲，因為北方女巫給了她一個吻，只好小心翼翼地抱往懷裡一同帶進城堡。

離開翡翠城以後，出現了一片荒涼的空地。

然後他們看見了齜牙裂嘴的野狼和成群的烏鴉與昆蟲。但是錫鐵人與稻草人還是勇敢地擊退了他們。

桃樂絲往在西方女巫的城堡裡洗碗、生火，認真打掃，晚上會偷拿一些吃的東西給獅子，並一起商討逃亡對策。

西方女巫雖然想要奪走桃樂絲的銀鞋，但是桃樂絲除了在洗澡和睡覺時會脫下外，其餘時間都穿在腳上，使得害怕黑暗與水的西方女巫無從下手。後來女巫施了魔法，讓桃樂絲摔了一跤，於是趁機將脫落的銀鞋套在自己腳上。

「把銀鞋還給我。」

「不要，」這雙鞋現在是我的了。」

「我不能碰水！我做了一輩子的壞事，沒想到竟然會栽在妳這小毛頭的手裡，以後妳就是這座城堡的主人了。」

正在清掃的桃樂絲生氣地將水桶裡的水潑向了女巫，結果只聽見女巫一聲慘叫，她的身體開始逐漸融化。

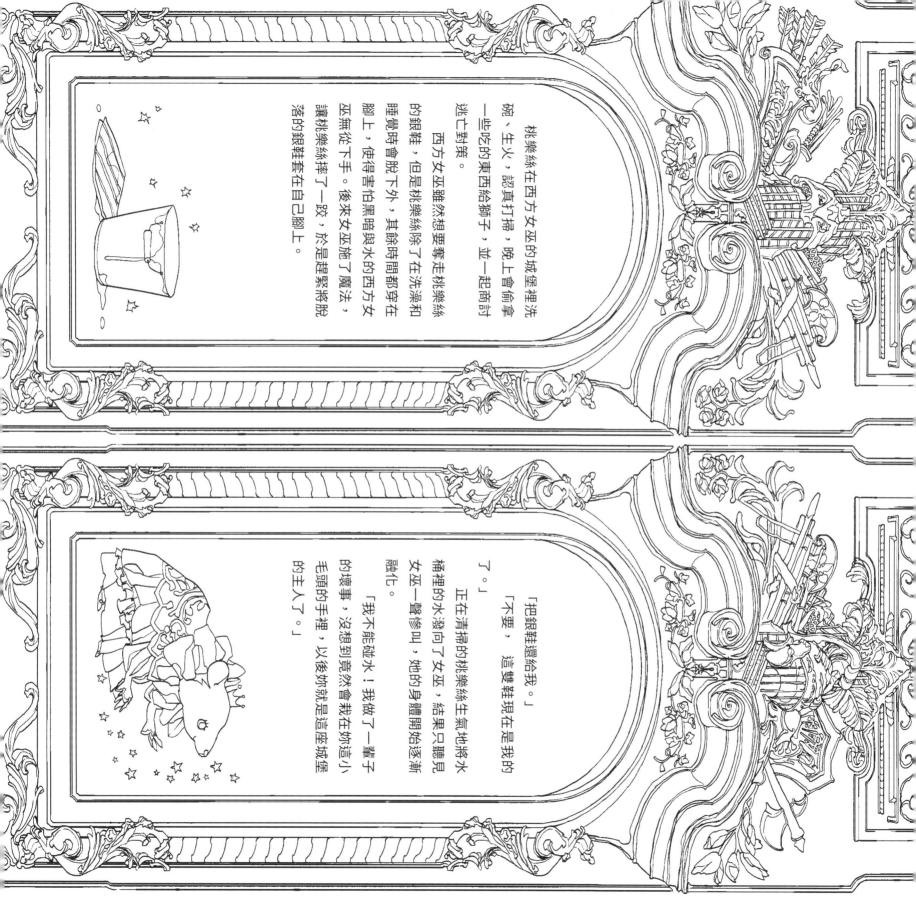

桃樂絲看著西方女巫消失後，趕緊將獅子放了出來，並接受被西方女巫解放的小矮人們幫忙，將錫鐵人凹折的部分敲平，破洞的部分補丁，稻草人則用乾淨的稻草重新填補，仔細用綠線縫緊，錫鐵人承諾會再回來。

小矮人們要求錫鐵人成為他們的國王，

一行人便再度前往翡翠城。

桃樂絲戴著西方女巫的金帽。

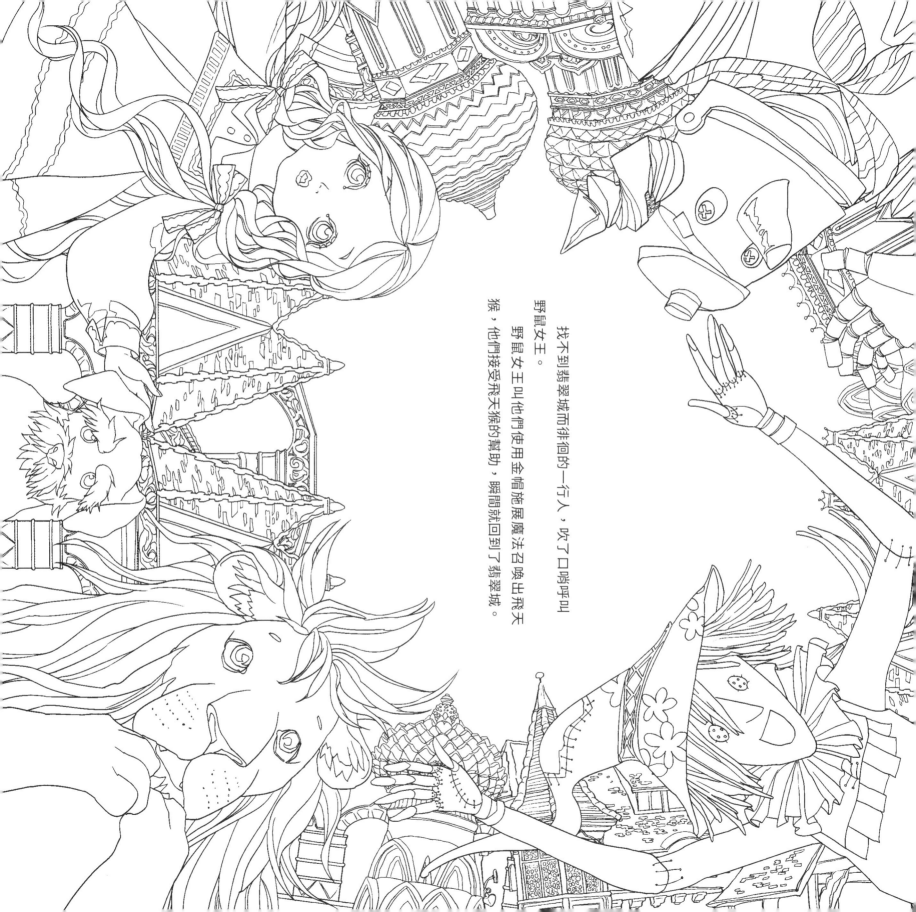

找不到翡翠城而徘徊的一行人，吹了口哨呼叫野鼠女王。

野鼠女王叫他們使用金帽施展魔法召喚出飛天猴，他們接受飛天猴的幫助，瞬間就回到了翡翠城。

翡翠城裡的人得知西方女巫死掉的消
息後熱烈歡呼，但是奧茲大帝並沒有傳
喚桃樂絲一行人。

等著等著已感到倦怠的桃樂絲和朋友們，決定主動去
找奧茲大帝。不過，這是怎麼一回事？原來奧茲大帝是一位既矮
小又沒力氣的老頭。

「你是騙子吧？」「那我要跟誰要心臟呢？」

「那我的勇氣呢？」「那我的大腦……？」

「為什麼沒有人知道你是個騙子？」

「我原本是在馬戲團工作的腹語師，某天搭乘了熱氣球從奧馬哈來到了奧茲國度，從
此以後便使用各種人偶來喬裝自己。

「天啊，奧馬哈距離堪薩斯州很近。」

「我年輕時來到這富含寶石的地方，成立了翡翠城，但因
害怕東方女巫和西方女巫，所以才會喬裝成魔法師。你
們能為我除掉她們，我實在是很高興，不過很可惜
我無法幫你們實現心願，所以不能見你
們。」

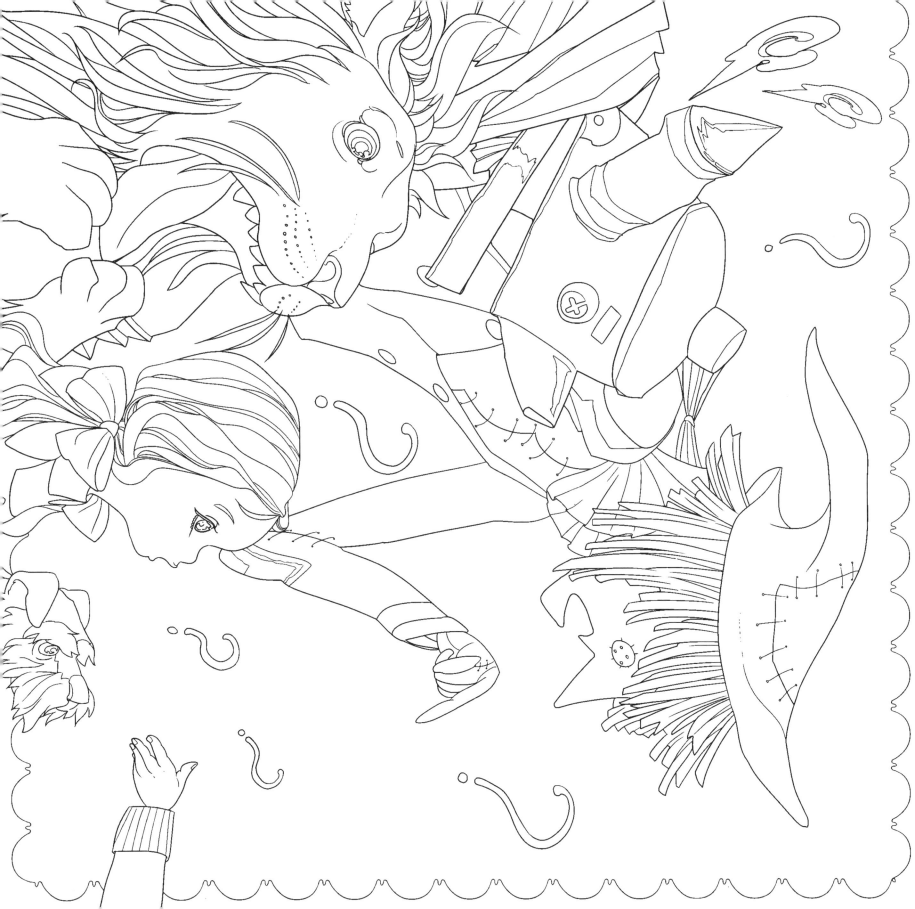

「你是個壞人，那頭腦、心臟、勇氣該怎麼辦？我還要回堪薩斯州呢。」

「稻草人不需要頭腦，他每天都在學習新事物，知識是從經驗中取得，只要活得久，自然就會變聰明。」

「但是如果沒有頭腦，我會很不幸。」

「好吧，那我明天早上幫你上裝入一顆頭腦。」

「那我的勇氣呢？」

「獅子，其實你已經很勇敢了，只是少了點自信而已，你要知道所有動物在面臨危險時都是會感到害怕的，但在這次的冒險旅程中你面對危險，勇於奮鬥，已經擁有勇氣了。」

「但是如果你不給我勇氣，我想我會永遠不幸。」

「好吧，我明天把勇氣給你。」

「那我的心臟呢？」

「心臟？為什麼需要心臟？心臟只會讓人難過，倒不如沒有。」

「才不是，如果我有心臟，就能面對任何不幸，不再感到哀怨。」

「那我明天也給你一顆心臟。」

「你會把我送回堪薩斯州嗎？」

「這讓我先想辦法，但是你要答應我，幫我保密我不是魔法師的事實。」

聽完奧茲大帝的話以後，桃樂絲一行人心裡充滿希望。

隔天，奧茲大帝給了稻草人用米糠、大頭針和縫衣針做成的頭腦，稻草人感到非常幸福。

「我覺得自己變好聰明，接下來只要知道使用頭腦的方法，我就會是智慧博士了。」

接著奧茲大帝在錫鐵人的心臟處挖了一個洞，放入用絲綢做成充滿鋸齒紋路的心。

「謝謝你給我一顆親切友善的心臟。」

獅子則是得到一罐裝滿綠色液體的玻璃瓶，奧茲大帝要他喝下。

「我現在覺得渾身充滿著勇氣！」

開心的獅子揮舞著自己的爪子，跑向了朋友們。

「雖然我又騙了人，但能讓稻草人、獅子和錫鐵人幸福並不是件困難事。

不過，該如何送桃樂絲回

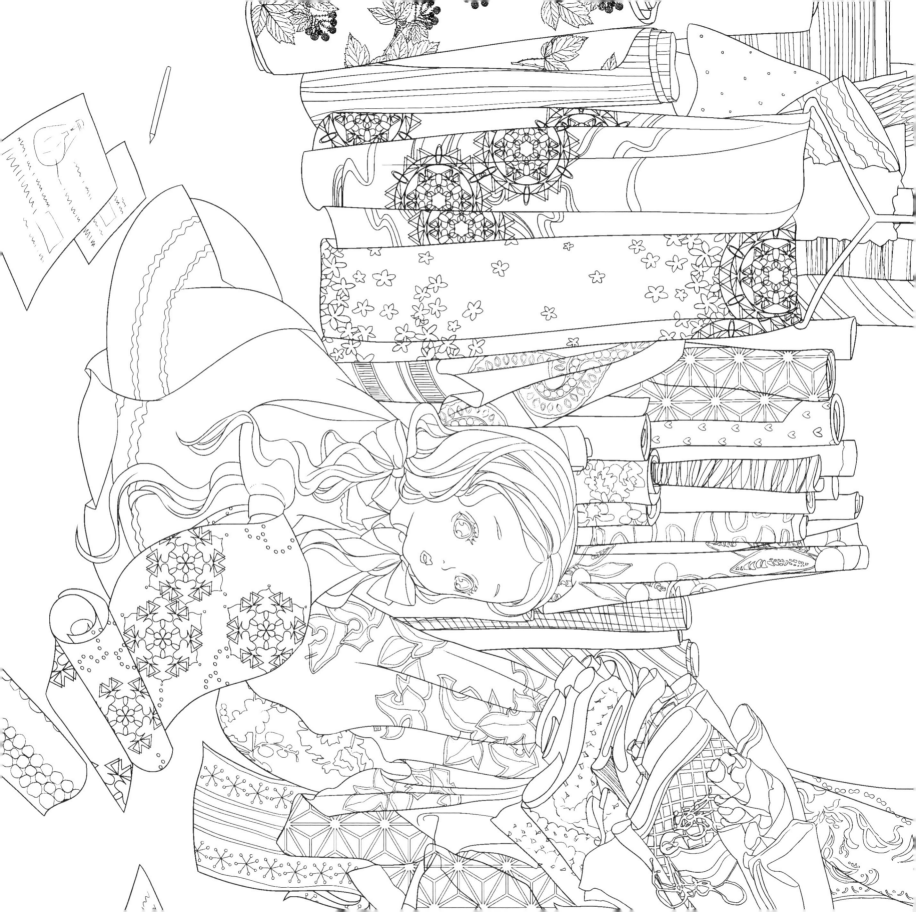

終於，奧茲大帝傳喚了桃樂絲，給了她一顆熱氣球。

「現在只要在熱氣球裡裝入空氣即可，我已經受夠自己行騙的日子了，所以我決定要和妳一起離開這個地方。」

「和我一起回去嗎？我當然好啊。」

錫鐵人劈了好多木柴，放入熱氣球裡生火，不過那時桃樂絲剛好找不到小狗托托，所以一直不能搭乘熱氣球。

已經起飛的熱氣球，就這樣載著奧茲大帝飛走了。

回不去堪薩斯州的桃樂絲難過地哭了好多天，翡翠城裡的士兵們建議桃樂絲去尋求南方女巫的幫助。

獲得心臟、頭腦與勇氣的錫鐵人、稻草人和獅子，決定陪桃樂絲一同去尋找南方女巫。雖然他們很想和桃樂絲永不分離，但他們也心知肚明，若要讓桃樂絲幸福，就必須送她回堪薩斯州。

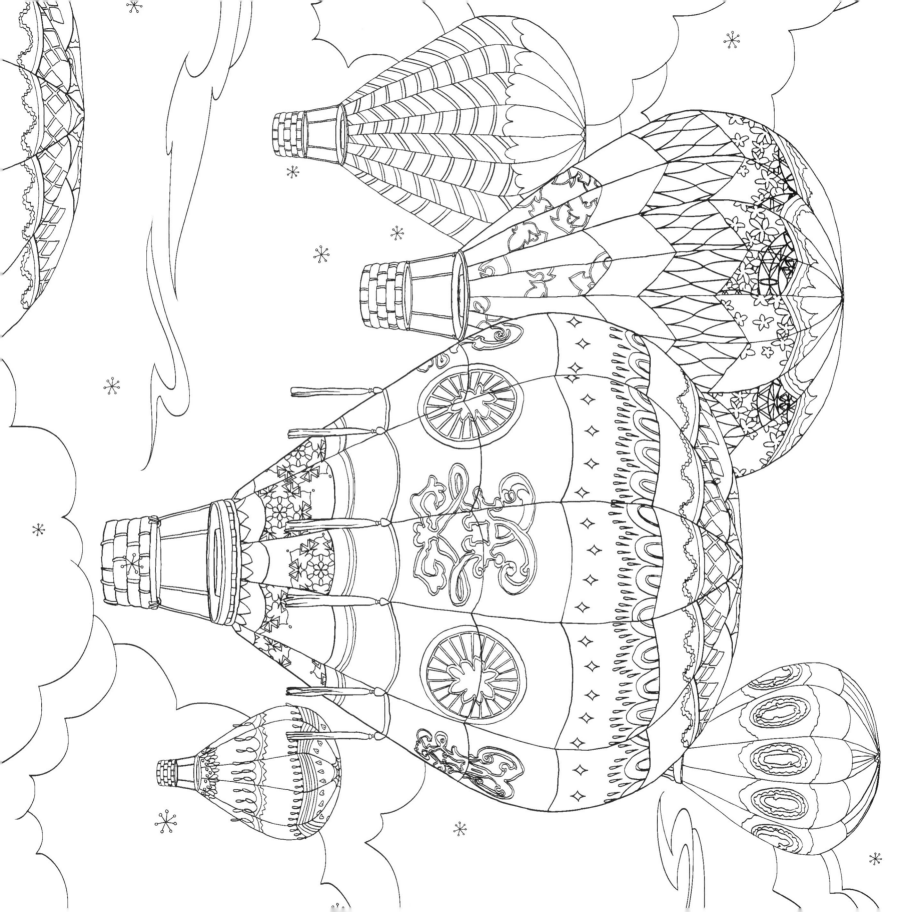

經過綠油油的草原與花朵盛開的花園，最後出現了一片森林。

突然，樹木們開始伸長樹枝，攻擊桃樂絲一行人。這些樹看起來像是為了防止人們進入森林裡的白色城堡而看守著。錫鐵人做了一把梯子，順利地將桃樂絲和朋友們送進了城內。

城堡內的地板是由光亮的陶瓷鋪成，還有各種形形色色的陶瓷房屋、陶瓷橋樑、陶瓷動物與陶瓷人，桃樂絲一行人因眼前造神奇的景象驚訝得睜大雙眼。

他們必須通過造座陶瓷城堡才能往南方走，正當他們準備通過時，穿著華麗洋裝的陶瓷公主出現了。

「拜託不要跟來，我要是跌倒了，身體就會碎掉的。」

「妳真的好漂亮，真想把妳帶回堪薩斯州擺在我家的壁爐上。」

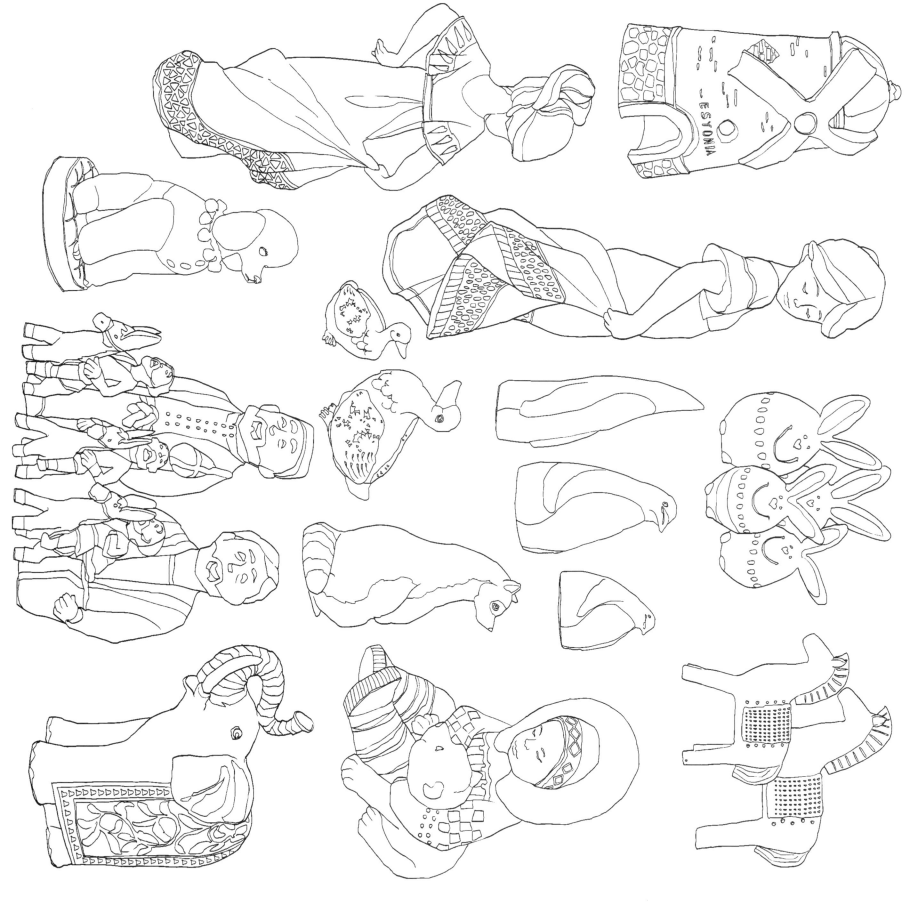

「那我會很不幸的，我在這裡可以說話，可以隨意走動，但只要一離開這裡，我便會失去生命力，所以往在這裡是最幸福的。」

「啊，我也不想害妳變得很不幸，那我們先走了，再見！」

桃樂絲一行人小心翼翼地離開了陶瓷城，接著看見了一片高大茂密的森林。獅子非常滿意這片有著嫩葉與雨露與動物的怪物後，成了這片森林的國王。

桃樂絲與朋友們擊退怪物後繼續往南走，途中需要經過一顆巨大的石頭，

他們利用金帽唸了咒語，透過飛天猴的幫助順利跨過了那顆巨石。

終於，他們見到了善良的南方女巫。

坐在紅寶石椅子上的女巫，是一位穿著白色洋裝，有著濃密紅髮的美麗女子。

「可以把我送回堪薩斯州嗎？我的叔叔和嬸嬸一定很擔心。」

我。」

「妳有顆善解人意的心，我可以送妳回去，不過妳要把那頂金帽給

我，而妳腳上穿的那雙銀鞋，是可以去任何地方的魔法皮鞋，要是當初妳

一開始來到這世界時就用那雙鞋，我想妳早就能回堪薩斯州了。」

「那我應該就得不到頭腦，永遠都要被綁在那片玉米田中央了。」

「那我應該也得不到勇氣，永遠都是個膽小鬼了。」

朋友們紛紛說道。

「我也很高興自己可以幫助這些朋友，現在大家的心願都達成了，我也

該回我的家鄉堪薩斯州了。」

南方女巫接回了金帽後，召喚了飛天猴，將稻草人送回翡翠城，錫

鐵人送回西方女巫佔過的王國，獅子則被送回擊退怪物後稱王的那片

森林。

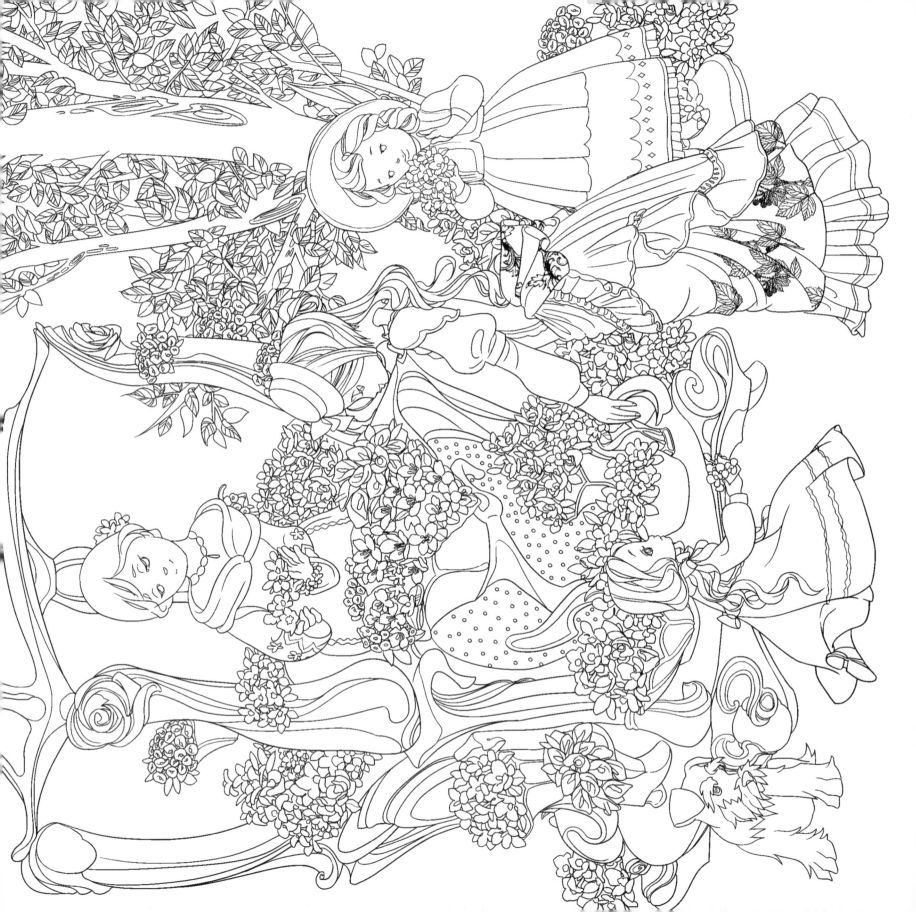

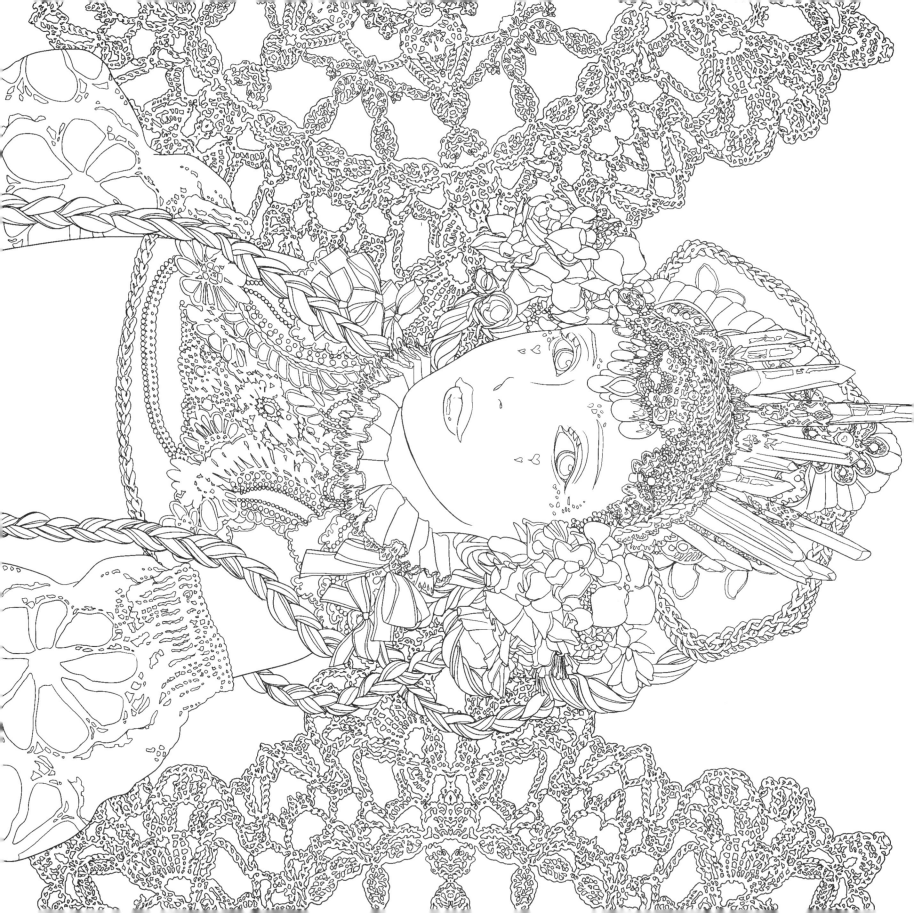

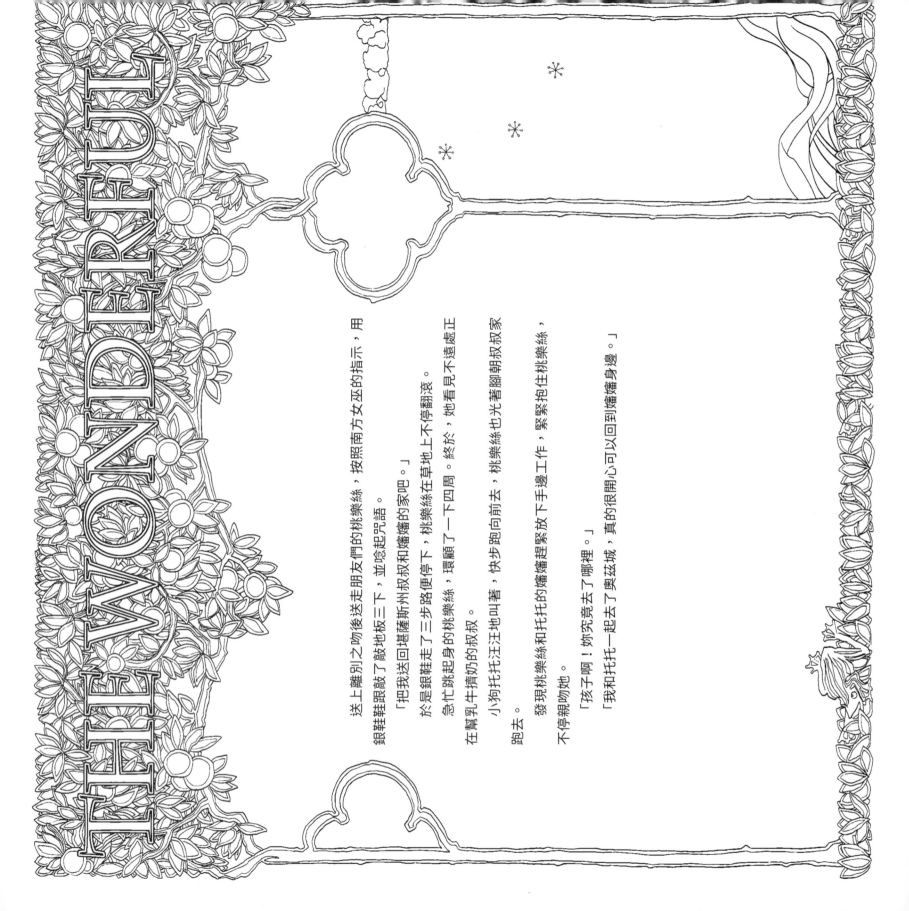

THE WONDERFUL

送上離別之吻後送走朋友們的桃樂絲，按照南方女巫的指示，用銀鞋鞋跟敲了敲地板三下，並唸起咒語。

「把我送回堪薩斯州叔叔和嬸嬸的家吧。」

於是銀鞋走了三步路便停下，桃樂絲在草地上不停翻滾。

急忙跳起身的桃樂絲，環顧了一下四周。終於，她看見不遠處正在幫乳牛擠奶的叔叔。

小狗托托汪汪地叫著，快步跑向前去，桃樂絲也光著腳朝叔叔家跑去。

發現桃樂絲和托托的嬸嬸趕緊放下手邊工作，緊緊抱住桃樂絲，不停親吻她。

「孩子啊！妳究竟去了哪裡。」

「我和托托一起去了奧茲城，真的很開心可以回到嬸嬸身邊。」

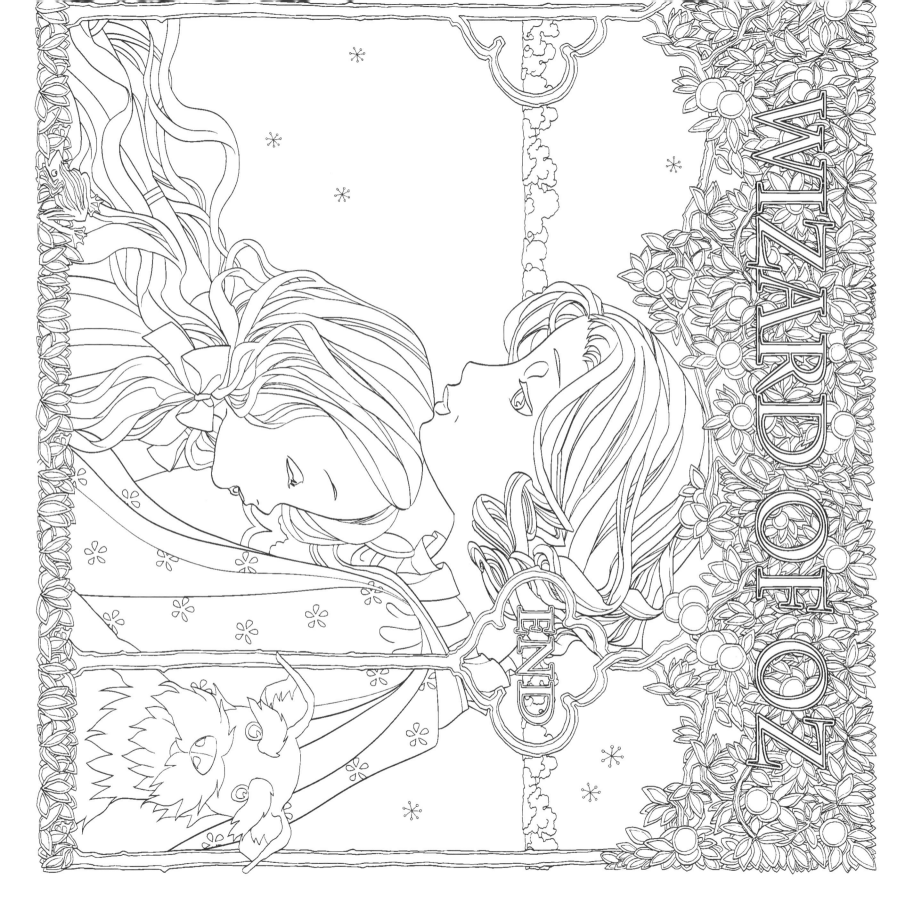

刺激胎兒大腦與情感發育，
媽媽也能安定心神的胎教著色書

腹中胎兒會與媽媽一同呼吸、一同享受陽光、一起生活，除此之外，胎兒也會透過媽媽感受未來即將看見的世界。因此，不要忘記媽媽與胎兒永遠都是「生命共同體」，只要媽媽的心情好，便能創造聰明寶寶，而且懷孕時用手做的一切事情對寶寶的大腦發育也都會產生影響。

相信每一對父母都會希望寶寶是聰明的，那麼媽媽在懷孕時有益於胎兒大腦發育的條件有什麼呢？比起胎教更重要的事是安定媽媽的心神。若媽媽心神不寧，無論多好的胎教也不會產生效果。

胎兒的大腦會在懷孕四至六個月期間發展出掌管思考、情感、運動中樞的大腦皮質，因此，在這段時期必須供給大腦成長所需的營養與氧氣。大腦是我們人類身體器官中對於氧氣供給最為敏感的部位，所以如果沒有取得充分的營養與氧氣，就會對大腦發育產生阻礙。這也是為什麼孕婦要經常散步和紓壓，維持清晰頭腦與穩定心情的原因，這才是供給胎兒氧氣的最佳方法。

此外，世上最好的胎教，就是零壓力的心情。懷孕時媽媽的心情會直接傳遞給胎兒，若媽媽因壓力而感到緊張，胎兒同樣也會透過胎盤接受到媽媽傳輸給他的血液中所增加的壓力賀爾蒙（腎上腺素、腦內啡、類固醇荷爾蒙），導致胎兒也同樣變成緊張的狀態。尤其此時分泌的腎上腺素會使媽媽的子宮肌肉收縮，傳遞至胎兒的血流量也就會降低，造成氧氣與營養無法充分供給，對胎兒的大腦也會造成致命性的傷害，切記媽媽的心情就是胎兒的心情。像這樣媽媽所給予的刺激，會影響正處於大腦神經細胞分裂期的胎兒，因此，除了練數學、看英文書外，欣賞美麗的圖畫、聽好聽的音樂，才能保持平靜愉悅的心情，有效排解壓力。

通常在懷孕四個月時，胎兒便會開始產生情感，八個月時，則可分辨聲音大小。為了有助於胎兒的情緒發育，並減低媽媽壓力，建議維持美術胎教和音樂胎教的習慣，對寶寶和媽媽都有益。尤其著色本可以依照自己喜歡的色彩完成一幅幅圖畫，不僅能夠找回心情安定，還能有效紓解壓力。

美術胎教

若想同時發展掌管理論、語言的左腦，以及掌管感性、藝術的右腦，那麼美術胎教是妳最佳選擇。所謂美術胎教，是指孕婦親自畫畫，或者欣賞知名名畫家的名畫等活動。

無論是想要發洩情緒或是找回心情安定，美術的優點正是可以有效緩解孕婦在懷孕期間所經歷的情緒起伏與焦慮不安等心理及情緒問題，並給予胎兒安定的情感，是媽媽們都很推薦的胎教方法。

進行美術胎教時，基本態度如下。

利用美術作品培養感性

盲目地欣賞美術作品或隨意塗鴉是不會有顯著效果的，若想要培養孩子美感，就需要媽媽妥善的計畫與練習。美術胎教除了可以培養胎兒的情緒涵養與美感外，還有助於身體感覺與感受的發展，創意性思考、正面樂觀的自我意識成長也能得到很大幫助，是對媽媽和寶寶都很好的胎教方式。

此外，專家們也表示，柔和色澤與明亮繪圖對於胎教會有良好影響，對於心情經常容易起伏不定的孕婦來說也具療癒效果。欣賞美術作品同樣也是好的胎教方法之一，建議選擇簡單知名的作品來觀賞。

一天至少十分鐘，胎教才會有效果

胎教不需額外騰出時間來進行，勤勞的媽媽是會懂得隨時隨地與胎兒進行交流的，也就是進行所謂的胎教。即便是上班工作的媽媽，也可利用上下班通勤時間、午休時間，聽聽音樂畫畫著色畫安撫心理，或與胎兒交談都是很好的胎教方法。飲食方面也可多花點心思均衡攝取，休息時間做一些簡單的運動，只要多費點心，邊工作邊胎教是絕對可能的。

媽媽必須得到充分休息！

從職場返家後，一定要有東西可以撫慰勞累了一整天的身心，但若抱持著想要補償因工作而沒辦法進行胎教的念頭，反而更容易感到疲憊，增添負擔感。記得在家時要充分休息，擁有養精蓄銳的時間，然後設定一種容易執行的胎教，持續維持。胎教童話、胎教美術、胎教音樂等，不妨試著從各種胎教方法中，選出一種最適合自己的方法來實踐吧。

參考書籍：首爾大學醫學院教授、韓國大腦研究院院長
徐柳憲（音譯）教授的《胎教童話》

The Wizard of Oz · Vier Yeh 獨家著色示範

桃樂絲還是無法回去堪薩斯州，她只能目送奧茲大帝搭著熱氣球離開……

Step1 熱氣球的著色方式更加隨心所欲，只要塗上自己喜歡的顏色，就是一張充滿異國風情的作品。

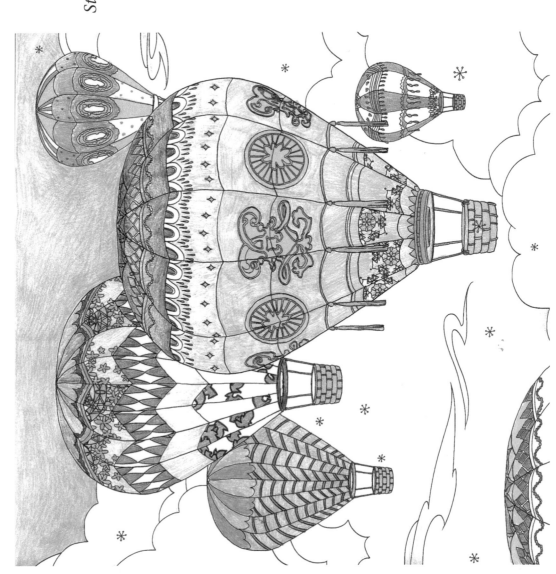

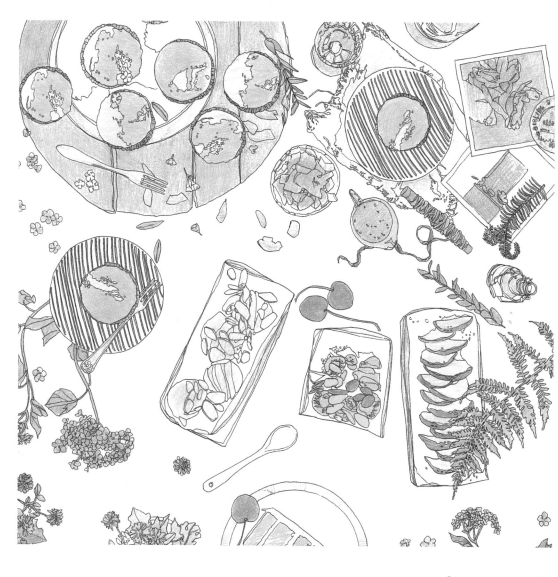

Vier

居住與生活暫時在台北，從事插畫／平面設計的工作，喜歡貓跟不甜的酒，喜歡手拿著畫圖，畫錯了撕掉重來的那種。

插畫作品：2011《變身小雲朵》、2012《歡迎光臨故障鳥》、2014《隔壁的怪鄰居》、2014《台灣好果食：54道滿足味蕾的水果料理》(插畫／美術設計)、2014《偵探小子賽利愛下天賦飛翔》(插畫／美術設計)、2014《讓下廚》

Step1 繽紛誘人的甜點畫面，可以塗滿或只塗部分區塊，創造豐富或清新的不同風格。

Step2 不用侷限書本給你的著色範圍，你可以大膽著色，也可為盤子畫上迷人線條。

Step1 從自己最喜歡的角色開始吧！Vier是從膽小的獅子開始著色。為了怕忘記等等要為獅子上什麼顏色，我們可以用色鉛筆在獅子身上畫個叉叉作記號喔。

Step2 我們可以從淺色開始著色，再上深色。而著色技巧純熟的人，可以試試混色，為獅子的髮毛做挑染，讓毛色更為生動自然。最後可以在獅子的鼻頭上畫個又叉疤痕，增添俏皮模樣。

Step3 如果我們要著色的圖是大圖，則建議從左方開始畫。(如果是左撇子則反過來) 若已從右方開始畫，則可墊一張衛生紙，才不會讓顏色被自己的手弄髒畫面喔。